Illisibilité partielle

Contraste insuffisant
NF Z 43-120-14

Valable pour tout ou partie du document reproduit

Couvertures supérieure et inférieure en couleur

LES PEINTRES VAN OOST

A LILLE

A PROPOS D'UN TABLEAU LILLOIS DE NOTRE COLLECTION

PAR

L. QUARRÉ-REYBOURBON

OFFICIER DE L'INSTRUCTION PUBLIQUE
MEMBRE DE LA COMMISSION HISTORIQUE DU DÉPARTEMENT DU NORD
DE LA SOCIÉTÉ DES SCIENCES, LETTRES ET ARTS
CORRESPONDANT DU COMITÉ
DES SOCIÉTÉS DES BEAUX-ARTS DES DÉPARTEMENTS, A LILLE

PARIS
TYPOGRAPHIE DE E. PLON, NOURRIT et Cie
RUE GARANCIÈRE, 8
—
1898

PARIS
TYPOGRAPHIE DE E. PLON, NOURRIT et C^{ie}
8, RUE GARANCIÈRE

LES

PEINTRES VAN OOST

A LILLE

Ce mémoire a été lu à la réunion des Sociétés des Beaux-Arts des départements, tenue dans l'hémicycle de l'École des Beaux-Arts à Paris, le 16 avril 1898.

LES

PEINTRES VAN OOST

A LILLE

A PROPOS D'UN TABLEAU LILLOIS DE NOTRE COLLECTION

PAR

L. QUARRÉ-REYBOURBON

OFFICIER DE L'INSTRUCTION PUBLIQUE
MEMBRE DE LA COMMISSION HISTORIQUE DU DÉPARTEMENT DU NORD
DE LA SOCIÉTÉ DES SCIENCES, LETTRES ET ARTS
CORRESPONDANT DU COMITÉ
DES SOCIÉTÉS DES BEAUX-ARTS DES DÉPARTEMENTS, A LILLE

PARIS
TYPOGRAPHIE DE E. PLON, NOURRIT ET C^{ie}
RUE GARANCIÈRE, 8

1898

LES
PEINTRES VAN OOST

A LILLE

A PROPOS D'UN TABLEAU LILLOIS DE NOTRE COLLECTION

En 1891, nous achetions à la vente après décès d'un descendant d'une ancienne famille lilloise un curieux tableau attribué par divers amateurs à Van Oost le Vieux; cela nous donna l'idée de rechercher la trace du séjour à Lille des artistes de ce nom. C'est le résultat de nos recherches que nous publions et que nous diviserons en trois chapitres :

1° Le séjour à Lille des Van Oost;
2° Leurs œuvres à Lille;
3° Tableau lillois de notre collection.
Le travail est complété par des notes justificatives.

I

LE SÉJOUR A LILLE DES VAN OOST

Descamps [1] nous apprend que Jacques Van Oost, surnommé le Vieux, naquit vers 1600 à Bruges et mourut dans cette ville en 1671; que ce peintre, après avoir visité l'Italie, par amour de sa patrie, revint à Bruges, où il se fixa.

Dans sa jeunesse, Van Oost avait copié Rubens et Van Dyck avec tant d'art que ses copies trompent tous les jours. Voilà où il a commencé à prendre la couleur, sa fonte et sa belle touche.

[1] DESCAMPS, La vie des peintres flamands, allemands et hollandais, t. II, p. 54.

Le *Guide des étrangers à Lille* [1] et Descamps [2] nous apprennent qu'à Lille, à l'église Saint-Maurice, dans la chapelle de Notre-Dame de Liesse, au-dessous des croisées se trouvait le tableau de l'épitaphe d'Antoine Legillon et d'Anne sa sœur, représentant l'Enfant Jésus, la Vierge et saint Joseph; le frère et la sœur y sont à genoux, en prières; c'est un beau tableau peint avec fermeté par J. Van Oost le père.

Cette composition a de l'analogie avec celle dont nous nous occupons.

Alfred Michiels, dans son *Histoire de la peinture flamande* [3], parle de Jacques Van Oost dit le Vieux en ces termes : « C'était un imitateur de Rubens. Il était né à Bruges, en février 1601, dans une famille ancienne, qui possédait des biens de ce monde. Elle lui fit donner une éducation brillante, dont il se félicita toute sa vie. Comme on le destinait à la glorieuse et difficile carrière de la peinture, où le précédait son frère aîné, il négligea insensiblement ses autres études. »

Selon le même auteur, Jacques Van Oost était bon musicien et fréquentait les meilleures sociétés : il avait, d'ailleurs, une figure avenante, les manières d'un homme du monde et la conversation d'un homme instruit. Ayant, dès ses débuts, fait preuve d'un talent peu commun, il était surchargé de travaux; on lui demandait surtout des images d'église et des portraits. Ce dernier genre, à lui seul, l'occupait beaucoup.

Pour donner de la vie aux portraits, Van Oost représentait souvent les personnages occupés d'une manière conforme à leur profession, à leurs habitudes ou à leur caractère. Il avait peint, par exemple, un médecin tâtant le pouls de sa femme avec une attention extrême, et cherchant la cause de son mal. La patiente, qui était enceinte, épiait en quelque sorte le visage de son mari, et attendait, pleine d'inquiétude, le jugement qu'il allait porter sur son état.

M. Wauters, dans sa *Peinture flamande* parue récemment, con-

[1] *Guide des étrangers à Lille*, in-12, p. 89. Lille, Jacquez, MDCCLXXII
[2] Descamps, *Voyage pittoresque de la Flandre et du Brabant*, in-8°, p. 6. Rouen, MDCCLXIX.
[3] *Histoire de la peinture flamande, depuis ses débuts jusqu'en 1864*, t. VIII, p. 421 et suiv.

firme ces assertions[1], ainsi que tous les auteurs qui ont écrit sur les peintres flamands.

Il existe à Lille des tableaux de Van Oost le Vieux, qui dut y séjourner; mais nous n'avons trouvé trace de ce séjour ni aux archives départementales, ni aux archives municipales.

Examinons maintenant ce qu'était Jacques Van Oost le Jeune.

Cet artiste, né à Bruges en 1629, y mourut en 1713.

Descamps[2] nous donne des détails sur la vie de ce peintre, qui, après être allé en Italie et avoir travaillé sérieusement à Bruges sous la direction paternelle, désira aller à Paris.

Van Oost en passant par Lille s'arrêta pour y voir quelques amis artistes, mais ils lui donnèrent l'occasion de peindre plusieurs porraits qui eurent tant de succès que les premiers de la ville l'engagèrent à abandonner le projet d'aller à Paris. Il se détermina donc à rester à Lille, et il y épousa Mlle Marie Bourgeois[3]; il demeura quarante et un ans dans cette ville, qu'il n'aurait pas quittée sans la mort de sa femme. Van Oost, devenu veuf, retourna à Bruges.

Descamps ajoute : « La manière de Van Oost le Jeune approche de celle de son père; il est cependant plus pâteux, et sa touche plus franche; il drapait de plus grande manière; ses compositions ne sont pas abondantes, mais réfléchies; ses figures sont correctes et expressives... Comme son père, il peignait très bien le portrait; quelques partisans zélés ont osé comparer quelques-uns de ses tableaux à ceux de Van Dyck. La comparaison est outrée, mais il était le meilleur de son temps. »

Alfred Michiels[4] dit : « Jacques Van Oost fils, si peu connu, si peu flatté par les historiens qui ne l'oublient pas, est un homme encore supérieur. Les tableaux de sa main que possède Lille sont faits pour enthousiasmer les connaisseurs. Il fut baptisé à Bruges, le 11 février 1637. Il n'eut d'autre professeur que son père. Tout jeune encore, il étudia la peinture avec passion; il était l'exemple de ses camarades, évitait les moindres causes de dérangement

[1] WAUTERS (A.-J.), *La peinture flamande*, in-8°, p. 148. Paris, Quantin, s. d.
[2] DESCAMPS, déjà cité, t. III, p. 57.
[3] Voir aux Pièces justificatives le contrat de mariage de Jacques Van Oost et de Marie Bourgeois.
[4] *Histoire de la peinture flamande*, t. IX, p. 85 et suiv.

et, absorbé dans son travail, réjouissait le cœur du vieux Van Oost. »

Alfred Michiels donne ensuite des renseignements sur les travaux et la vie du peintre, et termine sa notice :

« Après une longue union, Van Oost, ayant perdu sa femme, retourna définitivement à Bruges, où il termina ses jours le 29 septembre 1713. Il fut enseveli dans le bas côté méridional de l'église des Dominicains, et l'on encastra sur la tombe un losange de marbre blanc où était gravée cette inscription funèbre : « Cy gist
« le corps du sieur Jacques Van Oost, peintre fameux, fils de
« Jacques et de demoiselle Marie Tollenacre, époux de demoiselle
« Marie Bourgeois, qui, après quarante et un ans de résidence à
« Lille, mourut à Bruges, son domicile et son lieu natal, le
« 29 septembre 1713, âgé de soixante-treize ans, et plusieurs de
« ses sœurs. Priez Dieu pour leurs âmes. »

Bien que Van Oost le Jeune soit né à Bruges, il est plutôt Lillois par ses attaches. C'est à Lille qu'il se marie en 1670[1] ; il se fait recevoir dans la même année bourgeois de cette ville et devient marguillier de la Madeleine[2]. C'est à Lille que naissent ses enfants Dominique-Joseph et Marie-Marguerite, et les descendants de Dominique perpétuent son nom dans cette ville. Ses œuvres y sont nombreuses ; quelques-unes, très remarquables, ont mérité d'être attribuées à Rubens. (Voir Église des Capucins, p. 11.)

Dominique-Joseph Van Oost, fils de Jacques, est né à Lille (paroisse Saint-Étienne) le 8 août 1677, a épousé Marie-Monique Dourdain le 25 mai 1699, paroisse Saint-Étienne, bourgeois de Lille le 30 décembre 1699, a épousé en deuxièmes noces Barbe Delaporte, paroisse Saint-Maurice ; décédé à Lille le 30 septembre 1738, paroisse Saint-Maurice.

[1] Nous publions en appendice les documents d'Archives que nous avons trouvés. Nous devons à M. Rigaux la découverte de l'acte de bourgeoisie de Van Oost, inscrit à la table des registres aux bourgeois sous le nom de Van Coot.

[2] Nous trouvons dans l'*Histoire du décanat de la Madeleine*, par M. DESMARCHELIER (in-8°, fig., p. 39. Lille, 1892), la phrase suivante :

« Parmi les autres marguilliers qui ont particulièrement droit à notre reconnaissance, nous devons mentionner M. Jacques Van Oost, peintre célèbre, qui donna, lors de la consécration de l'église, un superbe tableau ovale, *la Résurrection de Lazare*, très estimé des connaisseurs. »

Ce peintre a laissé quelques tableaux à Lille qui ne manquent pas de valeur.

Ce peintre étant né à Lille, Descamps et Michiels ne l'ont pas classé parmi les peintres flamands.

Les enfants de Dominique ne continuèrent pas la profession de peintre.

II

OEUVRES DES TROIS VAN OOST QUI EXISTAIENT A LILLE AU SIÈCLE DERNIER ET CELLES CONNUES QUI S'Y TROUVENT ENCORE.

Tableaux de Van Oost le Vieux.

Église Saint-Maurice. — Dans la chapelle de Notre-Dame de Liesse, au-dessous des croisées, le tableau de l'épitaphe d'Antoine Legillon et d'Anne, sa sœur, représente l'Enfant Jésus, la Vierge et saint Joseph. Le frère et la sœur y sont à genoux, en prières. C'est un joli tableau bien composé, et peint avec fermeté par Jacques Van Oost le père.

Descamps, *Voyage pittoresque de la Flandre et du Brabant,* 1762, p. 6.
Guide des étrangers à Lille, 1772, p. 80.

Église Saint-André. — Le tableau du maître-autel représente la *Transfiguration :* le Christ et les apôtres sont mal drapés ; ce n'est pas un beau tableau : il est point par Van Oost le père.

Descamps, *Voyage,* déjà cité, p. 7.

Église Saint-Étienne. — Le tableau d'autel de la seconde chapelle représente la *Transfiguration ;* belle composition par Van Oost le père.

Guide des étrangers à Lille, déjà cité, p. 77.

Église des Jacobins. — L'autel d'une chapelle a pour tableau le *Martyre de saint Pierre,* de l'Ordre de Saint-Dominique. C'est un assez bon tableau qui a poussé au noir : il est point par Van Oost le père.

Descamps, *Voyage,* déjà cité, p. 10.
Guide des étrangers à Lille, déjà cité, p. 93.

Le catalogue du Musée de Lille, publié en 1872 par Ed. Reynart, porte :

Van Oost le Vieux, n° 270. *Saint Jean de la Croix pansant la jambe d'un frère de son ordre.*

N° 271. *Fondation de l'ordre des Carmélites.*

N° 272. *Un Augustin et la Vierge.*

N° 273. *Sainte Famille.*

Dans le catalogue publié en 1893 par M. Lenglart, ces tableaux n'y figurent plus sous le nom de Van Oost le Vieux. Les n°° 270, 271, 272 et 273 sont attribués à Van Oost le Jeune.

Ce dernier catalogue attribue à Van Oost le Vieux : *Un portrait d'homme*, sous le n° 576.

Tableaux de Van Oost le Jeune.

Collégiale de Saint-Pierre. — Dans la chapelle paroissiale, le tableau du maître-autel, peint par Jacques Van Oost le fils, représente la *Sainte Famille*.

Guide des étrangers à Lille, déjà cité, p. 69.

Église Saint-Étienne. — On voit en entrant, à la droite, le tableau d'autel de la première chapelle qui représente l'Enfant Jésus sur les genoux de sa mère, montrant à des anges les instruments de la passion ; derrière lui est placé saint Joseph : peint en 1680 par Jacques Van Oost le fils. Les têtes sont d'un beau caractère et d'une belle façon de faire. Le soleil a un peu mangé la couleur. — A la droite du chœur, dans la chapelle de Sainte-Barbe, le tableau de l'autel représente le martyre de cette sainte, peint par J. Van Oost le fils.

— Dans la même chapelle, on voit dans la boiserie l'*Immaculée Conception*, beau tableau, peint par J. Van Oost le fils.

Descamps, *Voyage*, déjà cité, p. 3.
Guide des étrangers à Lille, déjà cité, p. 73 et 75.

Ces trois tableaux ont été détruits lors de l'incendie de l'église, en 1792.

Église Saint-Sauveur. — Au maître-autel est représentée : *la*

Transfiguration, par J. Van Oost fils. La composition n'est pas heureuse : les figures couchées en bas sont cependant belles.

<small>Descamps, *Voyage*, déjà cité, p. 4.
Guide des étrangers à Lille, déjà cité, p. 83.</small>

Église Saint-Maurice. — Le tableau d'autel de la chapelle de Sainte-Anne représente une *Sainte Famille*, sujet composé et peint avec fermeté par J. Van Oost le fils.

— Dans la chapelle Saint-Nicolas, de chaque côté de l'autel, sont *Saint Pierre* et *Saint Jérome* peints par Van Oost le fils.

<small>Descamps, *Voyage*, déjà cité, p. 6.
Guide des étrangers à Lille, déjà cité, p. 78 et 81.</small>

Église des Capucins. — Sur les deux volets qui ferment le chœur sont peints par Van Oost le fils, d'un côté, à la droite, saint Bonaventure, cardinal, et à la gauche saint François. La bonne couleur et la belle façon de faire soutiennent assez bien ces deux tableaux à côté de celui du milieu. (Descente de Croix de Rubens du Musée de Lille.)

<small>Descamps, *Voyage*, déjà cité, p. 15.</small>

Le mérite de ces deux tableaux les a fait attribuer à Rubens, sous le nom de qui ils figurent dans le catalogue du Musée de Lille, n°˚ 673, 674.

Église des Capucines. — On voit quatre tableaux de J. Van Oost le fils; ils représentent le *Mariage de la Vierge*, l'*Adoration des bergers*, la *Fuite en Égypte* et la *Présentation au temple*.

Au maître-autel, le tableau représente l'Enfant Jésus sur un globe; il semble désirer les instruments de sa passion que les Anges lui présentent : Dieu le Père et le Saint-Esprit sont dans le ciel; cette composition, qui est de Van Oost le fils, est intéressante, et la couleur approche celle de Van Dyck.

<small>Descamps, *Voyage*, déjà cité, p. 15.
Guide des étrangers à Lille, déjà cité, p. 110 et 111.</small>

Église des Carmes déchaussés. — On voit à droite trois tableaux par Van Oost le fils. La *Sainte Thérèse* est faible de couleur, les autres sont d'une belle façon de faire.

La chapelle de droite a pour tableau sainte Thérèse, qui reçoit un chapelet de la Vierge; auprès d'elle sont saint Joseph et des anges. C'est un beau tableau, peint avec fermeté par Van Oost le fils.

La chapelle de la Vierge est ornée d'un tableau de Van Oost le fils, représentant saint Albert qui reçoit le Scapulaire de la sainte Vierge : ce tableau est bien composé.

On voit au maitre-autel la Vierge et saint Joseph qui présentent l'Enfant Jésus à la vue du peuple; dans le ciel est assis Dieu le Père et plus bas le Saint-Esprit. Au bas de ce tableau est placé saint Jean enfant avec son agneau ; à ses côtés sont un saint et une sainte de l'Ordre : c'est un des beaux tableaux de Van Oost le fils.

Au-dessus des confessionnaux, à gauche, les meilleurs tableaux sont *Saint Jean de la Croix qui panse la jambe d'un frère de l'Ordre*, peint par Van Oost le fils, et l'autre, la *Délivrance de saint Jean de la Croix de la prison*, peint par Dominique Van Oost le petit-fils.

DESCAMPS, *Voyage*, déjà cité, p. 15 et 16.
Guide des étrangers à Lille, déjà cité, p. 101-103.

Église de l'hôpital de la Conception. — Le tableau d'autel représente l'*Adoration des bergers;* il est peint par Jacques Van Oost le fils. La composition est grande et d'un bon effet; il y a un peu de la manière de *Carle Maratti*.

DESCAMPS, *Voyage*, déjà cité, p. 18.
Guide des étrangers à Lille, déjà cité, p. 118.

Église de l'hôpital de la Charité. — A l'autel est un beau tableau de J. Van Oost le fils, représentant la *Visitation;* le costume y est ridicule, excepté la figure de la Vierge; mais il est piquant pour l'effet, correct de dessin, d'un bon pinceau, et les têtes toutes belles et bien expressives.

Dans la salle des malades, *Notre-Seigneur attaché sur la croix.* Tableau de J. Van Oost le fils. Beau comme s'il était peint par Van Dyck.

DESCAMPS, *Voyage*, déjà cité, p. 19.
Guide des étrangers à Lille, déjà cité, p. 117.

Les catalogues des tableaux du Musée de Lille de 1832 et 1837 mentionnent de Van Oost le Jeune quatre tableaux :

N° 28. *Une Vierge.*
N° 29. *Un Carme pansant la jambe d'un frère de son ordre.*
N° 30. *Un Augustin et la Vierge.*

N° 31. *La Vierge et saint Joseph présentant l'Enfant Jésus.*

Ces quatre tableaux sont indiqués dans le catalogue de 1872 comme étant de Van Oost le Vieux. Le catalogue de 1893 restitue ces quatre œuvres à son auteur, sous les n°° 571, 572, 573, 574, en lui donnant sous le n° 569 un portrait et le n° 570 un portrait d'un guerrier en costume du temps de Louis XIV, et encore, sous le n° 575, le portrait de Gombert père, architecte.

Le personnage de ce tableau, coiffé de longs cheveux bouclés et vêtu d'une robe de chambre de couleur chamois, regarde en face en montrant les plans de l'église Saint-André de Lille.

Tableaux de Van Oost le Vieux et Dominique le Jeune qui sont encore conservés dans les églises de la ville de Lille et chez des particuliers.

Église Saint-Maurice. — Saint Charles Borromée ; Saint François devant le Crucifix ; l'Ange gardien et la visitation de sainte Thérèse.

Église Saint-André. — L'Enfant Jésus recevant de son Père la mission de sauver le monde, et saint Simon Stock recevant le Scapulaire des mains de la sainte Vierge.

Église de la Madeleine. — La Résurrection de Lazare.

M. Lenglart, propriétaire, rue Négrier, à Lille, auteur du dernier catalogue du Musée de Lille, possède dans sa galerie une *Sainte Famille :* la Vierge, l'Enfant Jésus, sainte Anne et saint Jean-Baptiste, peinte par Van Oost le Jeune. Ce tableau est bien conservé.

M. le comte d'Hespel, rue de la Barre, à Lille, conserve deux portraits du même peintre, exécutés dans le genre de ceux de Largillière.

M. Dehau, membre du conseil général, maire de Bouvines, possède la *Visitation* de J. Van Oost le Jeune, dans le vestibule de son château. C'est une peinture fort belle.

Le *Musée de la ville de Bailleul* possède l'*Apothéose de sainte Thérèse,* provenant de l'église des Carmélites de Lille. Ce tableau a souffert.

Ces deux dernières œuvres étaient autrefois la propriété de M. Langlart.

M. le comte Van der Cruisse de Waziers possède dans son château de Sars, à Flers, près Lille, un beau portrait du chanoine Hugues de Lobel, de la collégiale de Saint-Pierre de Lille. *Signé :* J. Van Oost, 1690.

Tableaux de Dominique-Joseph Van Oost.

La ville de Lille possède quelques tableaux de Dominique Joseph Van Oost, second fils de Jacques Van Oost le Jeune.

Descamps et le *Guide de Lille* nous apprennent qu'un tableau de ce maître, représentant la délivrance de saint Jean de la Croix de la prison, se trouvait autrefois dans l'église des Carmes déchaussés.

Le *Musée de Lille* possède sous le n° 568 le portrait de Patou, jurisconsulte, peint par Dominique Van Oost; derrière la toile il est écrit : « Peint par D. J. Van Oost. »

M. Henri Frémaux, propriétaire et généalogiste, rue Négrier, à Lille, possède dans ses salons deux portraits attribués à Dominique Van Oost, représentant :

Henri-Ignace Herreng, licencié en droit, procureur et syndic de la ville de Lille (1707-1739), né en 1675, mort le 18 juin 1739, et Marie-Thérèse d'Haffrengues d'Hellemmes, sa femme, née en 1694, morte en 1773.

M. Lamp, restaurateur et marchand de tableaux, façade de l'Esplanade, à Lille, possédait un portrait de Dominique Van Oost; derrière la toile se trouve la signature D. J. Van Oost, 1721. Ce tableau a été vendu à un amateur de Paris.

III

Tableau lillois de notre collection.

Comme nous le disons au commencement de ce travail, c'est en mai 1891 que nous fîmes l'acquisition d'un tableau genre *Ex-voto*. En qualité de collectionneur, nous recevions le catalogue

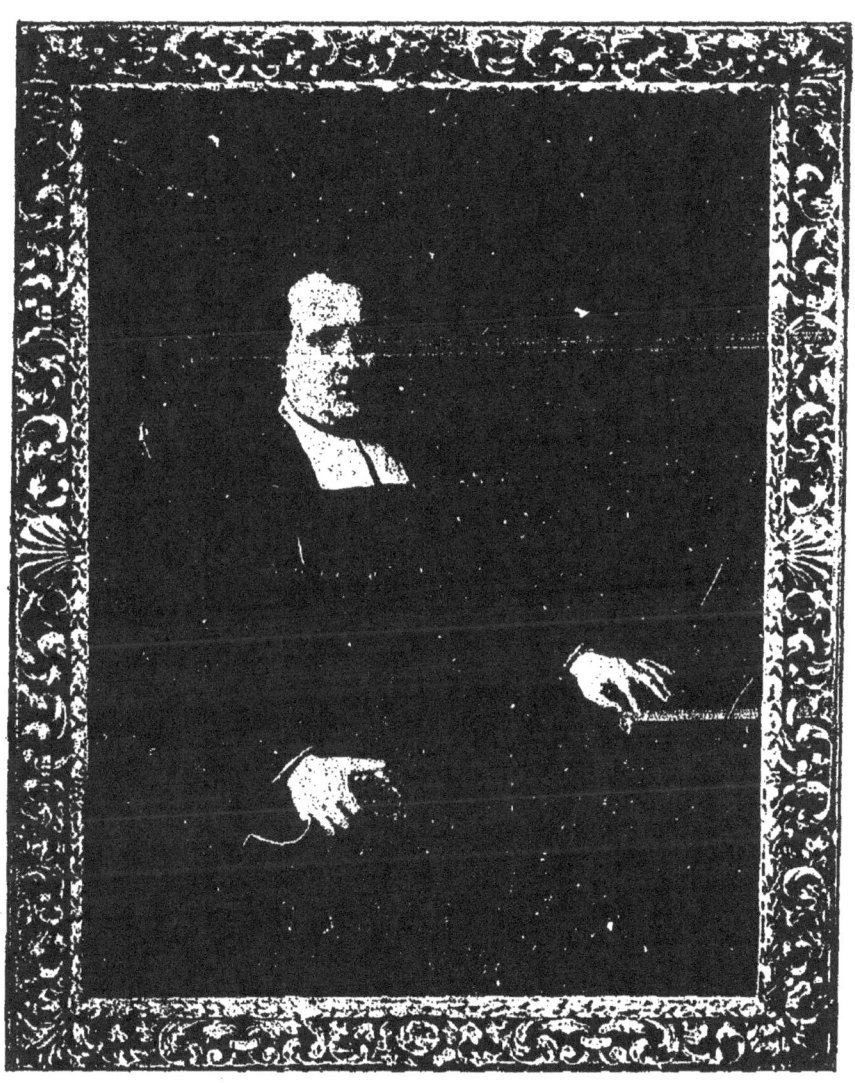

LE CHANOINE HUGUES DE LOBEL

PAR J. VAN OOST — 1690

(Collection de M. le comte Van der Cruisse de Waziers.)

d'une vente d'antiquités à Douai[1]; le n° 39 indiquait : « *Un tableau représentant un Christ sur croix. Au pied du Christ se trouvent les portraits de M. et de Mme Le Clercq. Derrière, on aperçoit les principaux monuments de la ville de Lille. Au bas est écrit :* « *Anthoine Leclercq fut nommé eschevin de la ville de Lille le premier de novembre 1642* » (*Hauteur : 1 mètre 50 cent.; largeur : 0,80 centimètres.*) » Il nous fut adjugé.

Le savant Mgr Dehaisnes préparait depuis de longues années un ouvrage : *Le Nord monumental et artistique*[2], qui parut en février 1897, quelques jours avant la mort de son vénéré et regretté auteur.

Dans la description des peintures, l'auteur du *Nord monumental* a consacré un article sur les *Ex-voto* de la manière suivante : « Il est une catégorie de tableaux que nous devons faire connaître aussi à nos lecteurs : ce sont ceux qui sont désignés sous le nom d'*ex-voto* et sur lesquels figurent les commettants, c'est-à-dire les personnes qui les ont fait exécuter. Il y avait des tableaux de ce genre à Lille dans les églises Saint-Étienne et Saint-Maurice, à Dunkerque dans les chapelles de Saint-Éloi, des Carmes déchaussés et de la confrérie Saint-Sébastien, et en un grand nombre d'autres villes et de villages. Plusieurs existent encore[3]. » Malheureusement, ceux qui n'ont pas disparu sont pour la plupart en mauvais état ou restaurés plus ou moins convenablement. La bonne conservation de celui que nous possédons lui donne une grande valeur.

Ce tableau est peint sur toile; sa conservation est parfaite, et, selon l'avis de peintres et amateurs, il n'a subi aucune retouche, le coloris est bon.

Comme description, nous ne pouvons mieux faire que de transcrire celle faite de main de maître par le savant auteur du *Nord monumental*, qui voyait le tableau tous les jours.

« Un collectionneur lillois, M. Quarré-Reybourbon, possède un

[1] Ville de Douai, 7, rue de la Croix d'Or. — Vente d'antiquités, faïences et porcelaines, meubles, tableaux et livres anciens, etc., le tout ayant appartenu à feu M. Le Clercq des Champagnes, dont la vente aura lieu à Douai, le 21 mai 1891. (48 n°⁸ et divers.).

[2] *Le Nord monumental et artistique*, par Mgr Dehaisnes, avec cent phototypies. In-4°, Lille, Danel, 1894. Publié sous les auspices de la Société des sciences.

[3] Dehaisnes, déjà cité, p. 222.

tableau qui offre de l'analogie avec les précédents. Ce tableau représente le Christ en croix. Deux personnages y sont agenouillés les mains jointes : le mari porte aussi le grand collet rabattu du dix-septième siècle ; et la dame, une large garniture de dentelles sur les épaules. On lit au bas : « *Anthoine Leclerq fut nommé eschevin de la ville de Lille, le premier jour de novembre* 1642 [1]. » C'est une œuvre de valeur qui est restée jusqu'en 1891 dans la famille Le Clerq.

A cette mention nous devons ajouter que le Christ est très beau ; il rappelle ceux de Van Dyck. Nous en possédons un authentique, provenant de l'abbaye de Marquette ; il nous est facile de faire chaque jour la comparaison. Les deux portraits sont peints et exécutés avec soin ; il est hors de doute qu'ils étaient d'une grande ressemblance.

Ce souvenir de famille devint la propriété de la septième branche de la famille Le Clercq en la personne de Pierre-Auguste-Mathieu Deschampagne, dont le fils se fixa à Douai où il mourut en 1891, et à la vente duquel nous en fîmes l'acquisition.

Nous sommes porté à croire que le tableau de notre collection est l'œuvre de Van Oost le Vieux ; il présente, d'ailleurs, une certaine analogie avec le tableau de Legillon peint par le même maître et qui existait à Saint-Maurice. Cependant, nous laissons à de meilleurs connaisseurs le soin de trancher la question.

Comme complément, nous croyons devoir dire quelques mots sur le personnage pour qui a été exécuté ce tableau.

Antoine Le Clercq appartenait à une honorable famille bourgeoise de Lille, et dont les descendants occupent encore une haute situation dans le barreau.

La famille Le Clercq remonte au commencement du seizième siècle. Elle a eu pour auteur Antoine, mort avant 1575.

Malgré une généalogie de la famille Théry-Le Clercq [2] faite avec soin, les documents sur Antoine Le Clercq ne sont pas nombreux. Nous n'avons pas trouvé son extrait de naissance.

Le premier acte se rapportant à Antoine Le Clercq que nous

[1] Dehaisnes, déjà cité, p. 223.
[2] *Généalogie de la famille Théry-Le Clercq*, 83 pages in-4°. Lille, MDCCCLXXXVIII.

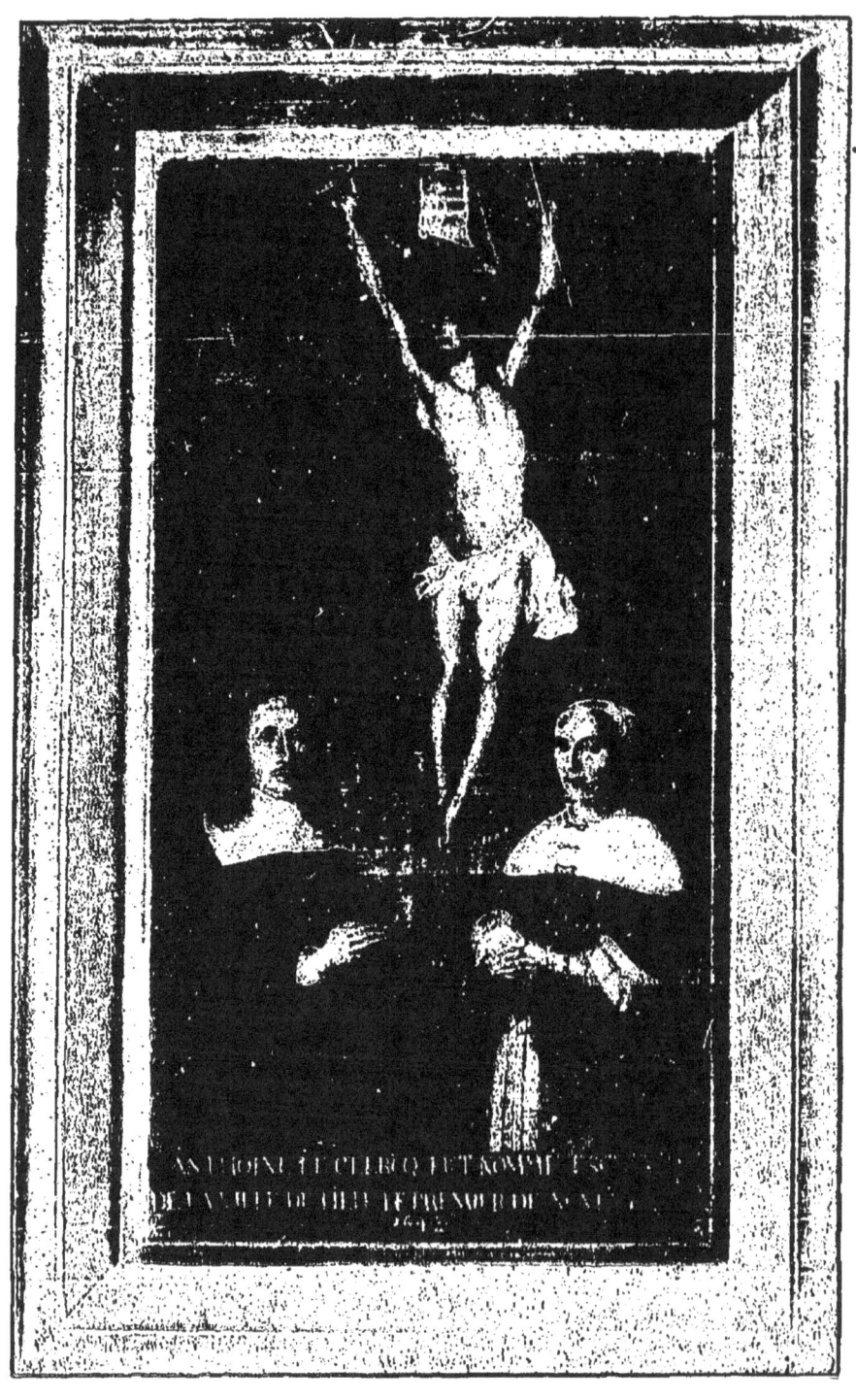

CHRIST EN CROIX

EX-VOTO PAR L'UN DES VAN OOST

(Collection Quarré-Reybourbon.)

rencontrons est celui de son mariage avec Marguerite Lefebvre le 5 février 1612, à l'église Saint-Étienne à Lille.

Le registre aux bourgeois nous apprend que : Anthoine Le Clercq, fils de feu Anthoine et de Simonne du Hamel, ayant épousé Marguerite Lefebvre, marchand grossier, acquit la bourgeoisie par relief le 11 d'octobre 1612[1].

La famille Le Clercq jouissait d'une grande considération. Plusieurs de ses membres firent partie du Magistrat de la ville.

Antoine Le Clercq exerça les fonctions échevinales durant les années 1627 à 1657.

Nous n'avons pas trouvé la date de sa mort. Les registres aux décès commencent trop tard, en 1694 pour Saint-Étienne. C'est sans doute ce qui fait qu'on ne le trouve pas.

Une branche de cette famille s'est perpétuée à Lille, et un de ses membres par sa femme, M. Théry-Le Clercq, sénateur, ancien membre de l'Assemblée nationale, ancien bâtonnier de l'ordre des avocats, est mort le 28 décembre 1896 dans sa quatre-vingt-dixième année.

PIÈCES JUSTIFICATIVES

Archives communales de Lille.

Registres aux Bourgeois.

VIII° fol. 104 v°. « Jacques Van Oost, fils de Jacques et de Marie de Tollenaer, natif de Bruges, marchand et maître peintre, ayant espousé Marie Bourgeois, fille de Jean et de Catherine Regnault, sans enffans, par achat, le VII° de mars 1670. Payé XV livres. »

IX° fol. 32 v°. « Dominique-Joseph Van Oost, fils de Jacques et de feue Marie Bourgeois, aiant espousé Monique Dourdin fille de feuz Bartholomé et de Marie-Christine Duprez. Par relief le XXX de décembre 1699. »

XI° fol. 73. « Jacques-Joseph Van Oost, fils de Dominique-Joseph et de Marie-Monique Dourdin, ayant épousé Marie-Anne-Thérèse Jombart, fille d'Antoine et de Jeanne-Thérèse Dassonneville. Par relief, 3 janvier 1735. »

[1] Registre 6, fol. 8 v°.

GÉNÉALOGIE DE JACQUES VAN OOST ET MARIE DE TOLLENAER

Jacques Van Oost, le peintre, né à Bruges.
Épouse à Lille le 9 janvier 1670 (paroisse Saint-Étienne)
Marie Bourgeois, décédée le 19 janvier 1697 à Lille (paroisse de la Madeleine),
est reçu bourgeois de Lille le 7 mars 1670.

Dominique-Joseph Van Oost, né à Lille (paroisse Saint-Étienne), le 8 août 1677, a épousé Marie-Monique Dourdain le 26 mai 1699, paroisse Saint-Étienne. Bourgeois de Lille le 30 décembre 1699, a épousé en 2ᵉˢ noces Barbe Deleporte, paroisse Saint-Maurice, le 9 août 1711, décédé à Lille le 30 septembre 1738, paroisse Saint-Maurice.

Marie-Marguerite Van Oost, née à la Madeleine le 3 octobre 1678, décédée le 3 décembre 1678.

1ᵉʳ mariage.

Jean-Baptiste Joseph, né paroisse Saint-Étienne, le 29 juillet 1700.

Jacques-Joseph Van Oost, né à Lille, paroisse Saint-Étienne, le 25 mai 1702, a épousé Marie-Anne Thérèse Jombart, le 7 janvier 1734, paroisse Saint-André. Bourgeois le 3 janvier 1735, décédé le 22 janvier 1746.

Dominique-Joseph, né paroisse Saint-Étienne, le 8 mars 1704, a pour marraine Marie-Catherine Van Oost.

Marie-Catherine Joseph, né paroisse Saint-Étienne, le 12 septembre 1705, a pour marraine Jeanne-Catherine Van Oost, décédée le 3 janvier 1756.

2ᵉ mariage.

Jacques-Dominique Joseph, né paroisse Saint-Étienne, le 7 mai 1712, a pour parrain Jean-Baptiste Joseph Van Oost.

Catherine-Joseph, née le 2 novembre 1733, paroisse Saint-André. Légitimée par le mariage.

Marie-Augustine Joseph, née le 14 juillet 1737, paroisse Sainte-Catherine, décédée le 24 décembre 1748.

Jean-Baptiste Joseph, né le 2 octobre 1740, paroisse Saint-André.

Isabelle-Thérèse Joseph, née le 14 mars 1743, paroisse Saint-Maurice, décédée le 20 novembre 1744.

Marie-Louise Joseph, née le 2 octobre 1745, paroisse Saint-Sauveur, décédée le 10 février 1746.

Registres paroissiaux.

Paroisse de Saint-Étienne, le 9 janvier 1670.

Mariage Van Oost Bourgeois.

« Ex dispensatione R.R.D.D. vicariorum Tornacensium et Brugensium Jacobus Van Oost et Maria Bourgeois presentibus Joane Bourgeois et D. Andrea Caillet Sacerdote. »

Paroisse Saint-Étienne. Naissance le 8 août 1677.

« Dominus Joseph Van Oost filius Jacobi et D. Marie Bourgeois conjugum susceptoribus D. Arnulphe Joseph Théry comissario à D.D. Status Tornacensis et D. Leenora Van Oost. »

Paroisse de la Madeleine, le 3 octobre 1678.
« Maria Margarita Van Oost filia Jacobi et Marie de Bourgeois conjugum Susceptores Dominus Jacobus Vanwesbus et Margarita Capon. »

Paroisse de la Madeleine. Décès le 23 décembre 1678.
« Vanos Marie-Marguerite fille de Jacques. »

Paroisse de la Madeleine, décès, le 19 août 1697.
« Maria Bourgeois uxor D. Jacobi Van Oost, exequie solemnes, inhumata in choro. »

Paroisse Saint-Étienne, mariage, 26 mai 1699.
« Die 26 maii 1699 obterta dispensatione super duabus denunciationibus ab illustrissimo D. Episcopo Tornacensi Dominus Joseph Van Oost et Maria Monica Dourdin matrimonio juncti sunt presentibus Jacobo Van Oost et Joanne Baptista Dourdin per me infra scriptum pastorem. S. Mariæ Magdaleinæ Insulensis de Speciali licentia pastoris S. Stephani et decani christianitatis etiam præsentis et subsignati.
Dominique-Joseph Van Oost. — Jacob Van Oost. — Marie M. Dourdin. — J.-B. Dourdin. — B. Bourgeois pastor sancta M. Magdalenæ. — Fr. Desqueux p. S. Steph. decan. christianitatis Insulensis. »

Paroisse Saint-Étienne, naissance, le 25 mai 1702.
« Die 25 maii 1702 Jacobus Joseph filius Domini Dominici Joseph Van Oost mensæ pauperum hujus parochiæ administratoris et domicellæ Mariæ Monicæ Dourdin conjugum ad baptismi gratiam pervenit suscipientibus Domino Jacobo Van Oost et domicella Maria Joanna Dourdin.
D. J. Van Oost. J. Van Oost, Marie-Jeanne Dourdin. Fr. Desqueux p. Steph. decan. christis Insulensis. »

Paroisse Saint-Maurice. Mariage, le 9 août 1711.
« Dominique-Joseph Vanhot épousa Barbe Deleporte en présence de François-Léopold Deleporte frère, et de Damien Bourgeois oncle de l'époux. »

Paroisse Saint-Étienne, naissance, le 7 mai 1712.
« Die 7 maii 1712 Jacobus Dominicus Joseph filius Domini Dominici Joseph Van Oost et Domicellæ Barbaræ Deleporte conjugum ad baptismi gratiam pervenit suscipientibus Joanne Baptista Joseph. Van Oost et domicella Anna Henry.
D. J. Van Oost. Jean-Baptiste-Joseph Van Oost Anne Henry la veuve du s' du chambge.
F. Desqueux p. S. Steph. Decan. Christi Insulensis. »

Paroisse Saint-André, mariage, 7 janvier 1734.

« Præmissis tribus solitis proclamationibus quarum prima die 1, secunda die 3, tertia die sexta hujus, inter missa parochialis solemnia habita est nulloque legitimo impedimento detecto ego infrascriptus hujus parochiæ pastor matrimonio conjunxi Jacobum Josephum Van Oost filium dominici Josephi et Mariæ Monicæ Dourdain et Mariam annam Theresiam Jombart filiam antonii et Joannæ Theresiæ Dassonneville ex hæ parochia embos, præsentibus testibus Michaele Martino Dupont et Jacobo Jombart. P. Deleplanque, pastor. »

Paroisse Saint-Pierre, décès, 10 juin 1735.

« 10. Obiit anna Maria Vannot inhumata propre. Sacellum B. M. V. »

Paroisse Saint-Maurice, décès, 30 septembre 1738 est enterré « Dominique Vannoost, pintre époux de..... Deleporte, décédé le 29 ».

Paroisse Saint-Maurice le 24 décembre 1743 est enterré « Marie-Angélique-Joseph Vannoost, fille de Jacques-Joseph, procureur, et de Marie-Anne-Thérèse Jombart, décédée hier ».

Le père présent a signé.

Paroisse Saint-Maurice. Le 21 octobre 1744 a été enterrée « Isabelle-Joseph Vannoost, fille de Jacques-Joseph, praticien, et de Marie-Anne-Thérèse Jombart, décédé hier ».

Paroisse Saint-Maurice, le 24 janvier 1746 est enterré « Jacques-Joseph Vannoost, procureur, époux de Marie-Anne Jombart, décédé le 22 ».

Paroisse Saint-Maurice. Le 11 février 1746 est enterrée « Marie-Louise-Joseph Vannoost, fille de feu Jacques procureur, et de Marie-Anne Jombart, décédé hier ».

Paroisse de la Madeleine. Le 6 mars 1747, décès de Vanoost Jeanne-Catherine, âgée de soixante et onze ans, veuve de Ch. Al. Lecamps.

Paroisse Sainte-Catherine. Le 3 janvier 1756 est enterré « Marie-Catherine-Joseph Vanoste, veuf de Jean-Baptiste Hochart, marchand, décédé hier, ... âgée de cinquante ans ».

Présents Joseph-Henri-Casimir Deberkem son cousin issu germain et Pierre Reynart son cousin.

Paroisse Saint-Étienne, le 10 avril 1777, est enterrée « Angélique-Thérèse-Joseph Vanoost, épouse du sieur Philippe-Joseph Goudeman,

licentié ès loix et ancien gendarme du Roy, décédée hier, âgée de cinquante-six ans ».

Présents son fils Philippe-Romain-Joseph Goudeman et Antoine-Henry Deleporte son cousin germain et Pierre Reynart, son cousin.

Paroisse Saint-Étienne. Décès.

« Le 26 août 1789, Marie-Monique-Joseph Vanoost, épouse de Louis-Joseph Martel, maître serrurier, décédée le 24, âgée de cinquante-quatre ans, a été inhumée..... Présens Charles Martel son fils et Théophile-Joseph Lachapelle, son ami. »

ARCHIVES DÉPARTEMENTALES DU NORD.

Tabellion.

1670. *9 janvier.* — Contrat de mariage entre Jacques Van Oost, fils de Jacques « Marchand peintre demeurant présentement en ceste ville de Lille » et damoiselle Marie-Bourgeois, fille de Jean et de Catherine Regnault, bourgeois et marchand à Lille.

(Simon Deflandres, notaire à Lille, année 1670. Acte n° 230.)

Comparurent en leurs personnes le sieur Jacques Van Oost, fils de Jacques, marchand peintre demeurant présentement en ceste ville de Lille, assisté et accompagné du sieur Pierre Destrez et de Monsieur André Caillet presbstre ses amis acquis d'une part. Damoiselle Marie Bourgeois, marchand en ceste ville, assistée et accompagnée de ses père et mère, du sieur Jean Regnauld son père grand, d'André Regnault son oncle du costé maternelle et de Nicolas Discau son grand oncle d'aultre,

Lesquels comparans recognurent et déclarèrent que traicté de mariage s'estoit meu et pourparlé entre lesdits sieur Jacques Van Oost et ladite damoiselle Marie Bourgeois futur marians, lequel au plaisir de Dieu se fera et solemnisera en face de nostre mère la Sainte Esglise s'y avant qu'elle y contente, mais avant aulcun lien dudit mariage furent dicts, devisez, conditionnez et accordez les portemens, retours et aultres clauses d'iceluy, en la forme et manière que s'ensuit. Premiers quant au portement dudit mariant ladite future espouze, assistée comme dessus, at déclaré de s'en tenir pour contente et bien appaysée et au regard du port et chevance icelle ses dits père et mère, icelle deuement auctorisée de son mary, ce qu'elle obt en elle avoir pour agréable ont donnés à leur dite fille et luy ont promis paier sitost cedit mariage parfaict et consommé, la somme de quatre cens livres de gros et arrivant la dissolution dudit mariage par le prédécès dudit futur mariant soit que d'iceluy y eut

enffant vivant né ou apparant à naistre ou non, en chacun desdits cas ladite future mariante aura et remportera tous et chacuns les habits, bagues et joyaux servans à ses chef et corps, la somme de quattre cens florins une fois pour sa chambre estoffée, son droict de vesve coustumier tel que dist la constitution de la ville et eschevinage de Lille, ousque la maison mortuere n'y adviendront, ensemble ladite somme de quattre cens livres de gros, par elle cy dessus portée en mariage avec tous dons, successions et hoiries que constant ce mariage luy adviendront et eschoiront ou la valeur de ce que vendu, chergé ou alliéné serat et pour son droict, préfix et amendement conventionnel le tiers avant de son dit portement de mariage, le tout librement, franchement et à prendre (sans charge d'aulcunes debtes, obséques ny funérailles de sondit futur mary) sur tous les plus clers et apparans biens qu'il délaissera au jour de son trespas à la réserve seulle debtes et obligations dont lesdits dons, successions et hoiries pourroient avoir venu, chargez ou si mieux semble à ladite future mariante, elle se poudra tenir au droict coustumier de ceste ville de Lille, que lors elle aura aussy avant part tous ses habits, bagues et joyaux servans à ses chefs et corps avec son droict de vesve coustumier tel qu'est préscript par ladite coustume de Lille, ores que la maison mortuaire n'y adviendroit et pour par icelle mariante délibérer auquel des deulx droits elle se voudra tenir, elle aura le terme et espace de quarante jours, à compter du jour du trespas de son dit futur mary iceluy venu de sa cognoissance, pendant lequel terme elle poudra demeurer en la maison mortuère dudit deffunt et vivre avec sa famille des biens y estant sans pour ce pouvoir estre réputée pour vesve demeurée aux biens et debtes d'icelluy, non plus allendroist de ses créditeurs qu'héritiers et le cas contraire arrivant que ladite mariante viendroit à préterminer ledit mariant sans dudit mariage délaisser enffant vivant, en ce cas icelluy sera tenu et subject de rendre et restituer aux plus prochains héritiers d'icelle ou à ceux au prouffict desquels elle y aura disposé, de quoy faire il l'authorise dès maintenant et pour lors, ladite somme de quatre cens livres de gros avec tous dons, successions et hoiries quy durant ce mariage seroient advenus à la préterminée ou la valeur de ce que vendu chargé ou alliéné serat et par-dessus ce tous les habits bagues et joyaux ayant servy à ses chefs et corps, saulf que sur lesdits biens subjects à restitution, lequel mariant pourra retenir la somme de deulx cens livres de gros une fois, et moiennant quoy tous les aultres biens dont lesdits futurs conjoints seroient lors jouissans, appartiendront en pleine propriété audit mariant à charge de par luy de payer touttes debtes, obséques et funérailles, à la réserve de celles dont lesdits dons, successions et hoiries seroient advenus, chargez. En considération et contemplation duquel

mariage lesdits sieur Jean Bourgeois et ladite damoiselle Catherine Regnauld, icelle auctorisée que dessus et ledit sieur Pierre Destrez en qualité de procureur spécial dudit Jacques Van Oost et damoiselle Marie de Tolenare, père et mère dudit futur mariant, fondé de procuration donnée de Louis Bachuus, notaire roial de la residence de Bruge, le IIII° de ce présent mois, laquelle sert joincte à ce présent contrat pour en avoir recouvrier lors besoing aurat, lequel en vertu de clause spécialle inserrée en ladite, procure ont accordés représentation aux enffans quy naistront du présent mariage en leur hoirie et succession pour par iceux enffans et ultérieurs descendans y avoir et prendre toutte telle part et portion qu'euissent fait lesdits futurs marians en cas qu'ils les euissent survescu, mesmement ont promis d'instituer, lesdits marians, leurs héritiers aussy avant que leurs aultres enffans. Tout ce que dessus lesdites parties comparantes, chacun en leur regard et qualité ont réciproquement promis tenir, entretenir, fournir et accomplir, soubs l'obligation sçavoir ledit sieur Destrez des biens desdits sieur Jacques Van Oost et damoiselle Marie de Tollenaere, ses constituans et lesdits futurs marians avec lesdits Jean Bourgeois et sa compaigne, de leurs propres, vers tous seigneurs et justices, renoncheans au radvertissement de sang, eulx entiers par lettre, ensemble à touttes loix, coustumes, usaiges et choses à ce contraires, spéciàllement à la coustume de Flandres, auxquelles en tant que besoing se soit, atesté dérogué, mesmes ladite femme de l'auctorité prédicte à la loy du senatus consultus velleam et à l'autentique si qua mulier à elle donné à entendre. Ce fut ainsy fet et passé audit Lille, le IX° de janvier XVI° septante pardevant moy Simon Deflandres, notaire publicq y résidant soubsigné ès présences de tous les parens assistans audit mariage pris pour témoins et du sieur Jean-Batiste Van Oute, licentié ès loix, advocat postulant audit Lille, tesmoin ad ce requis et appelez.

Signé : Jacobus Van Oost, Marie Bourgeois, Jean Bourgeois, Catherine Regnault, Jehan Regnault, Pierre Destrez, S. Deflandres.

1670.

(Simon Deflandres, notaire à Lille, année 1870. Acte n° 280.)

TABLE DES MATIÈRES

	Pages.
Préambule..	6
I. Séjour de Van Oost à Lille...............................	6
II. OEuvres des Van Oost qui existaient à Lille au siècle dernier et celles qui s'y trouvent encore...................................	9
III. Tableau lillois de notre collection........................	14
Pièces justificatives :	
Archives communales de Lille................................	17
Généalogie de la famille Van Oost...........................	18
Archives du département du Nord...........................	21